Wolf Thiele

La nature comme artiste

Die Natur als Künstler

© *Artemisia* - Galerie Nice, Côte d'Azur 2012

Sommaire - Inhaltsverzeichnis

Les Œuvres exposées - Die ausgestellten Werke	5
Photos des vernissages	28
Formation - Ausbildung	29
Expositions personelles - Einzelausstellungen	29
Expositions collectives - gemeinsame Ausstellungen	29
Liens internet	31
Achats prestigieux - bemerkenswerte Aufkäufe	31

La nature comme artiste -

Dans la flore on rencontre des formes, des couleurs, des structures; bref, tous les éléments qu'on retrouve dans la peinture contemporaine.
J'ai pris ces photos avec un appareil numérique dans nos baladés dans nos jardins, dans la nature, dans des parcs botaniques ou lors de ballades dans la nature.
Celle-ci offre une diversité étonnante et constitue une véritable mine d'or pour l'artiste.
Les photos exposées ne sont pas remaniées, ni en ce concerne leurs couleurs, ni leurs proportions. J'en ai seulement agrandi des parties qui me semblaient intéressantes d'en point de vue artistique.
Dans quelques cas il est impossible, de reconnaître la plante dont il s'agit. J'ai recherché la sobriété en réalisant ces photos. Elles tendent à exprimer la sérénité et à amener le spectateur à découvrir la simplicité et l'intelligibilité de toute chose de sorte à constituer un contrepoint à l'agitation de notre monde compliqué et trépidant.

Lorsque vous regardez ces photos ne pensez ni au nom botanique des plantes ni à l'endroit ou l'on pourrait les trouver. Laissez vous capter par le monde artistique l'harmonie y rencontrée ou seul comptent la beauté des couleurs, les structures et les formes extraordinaires des végétaux.

Die Natur als Künstler

In der Natur findet man Formen, Farben und Strukturen; kurz alle Elemente, die man auch in der zeitgenössischen Kunst wiederfindet.
Ich habe mit einer digitalen Camera Fotos aufgenommen: auf unseren Wanderungen, in unserem Garten, in botanischen Gärten oder den Bergwanderungen in der Natur.
Dieser Fotoschatz bietet eine erstaunliche Vielfalt und stellt einen „Steinbruch" für den Künstler dar.
Die ausgestellten Werke sind nicht bearbeitet: weder die Farben, noch deren Proportionen. Ich habe lediglich die Partien vergrössert, die mir aus künstlerischer Sicht interessant schienen.
In vielen Fällen ist es nicht möglich die fotografierte Pflanze wieder zu erkennen. Ich habe im Detail nach Elementen der Einfachheit in den Bildern gesucht, um sie als großes Foto aufzuarbeiten.
So drücken die Werke die Stille und Schlichtheit aus, die als Gegenpool zu unserer heutigen lauten und unruhigen Welt stehen.

Wenn Sie die Bilder betrachten, denken Sie nicht an die botanischen Objekte oder den Ort, an dem sie zu finden sind. Lassen Sie sich in die Welt der Kunst entführen, empfinden Sie die Harmonie , die Schlichtheit und Schönheit der Farben, der wundervollen Formen und Strukturen der Natur.

Wolf Thiele

Les Œuvres exposées - Die ausgestellten Werke

Toutes les toiles sont imprimés avec jetink de neuf couleurs sur bâche et cadrée en bois.
Alle Bilder sind mit neunfarbigem Jetink auf Leinwand gedruckt und auf Holzrahmen aufgezogen.

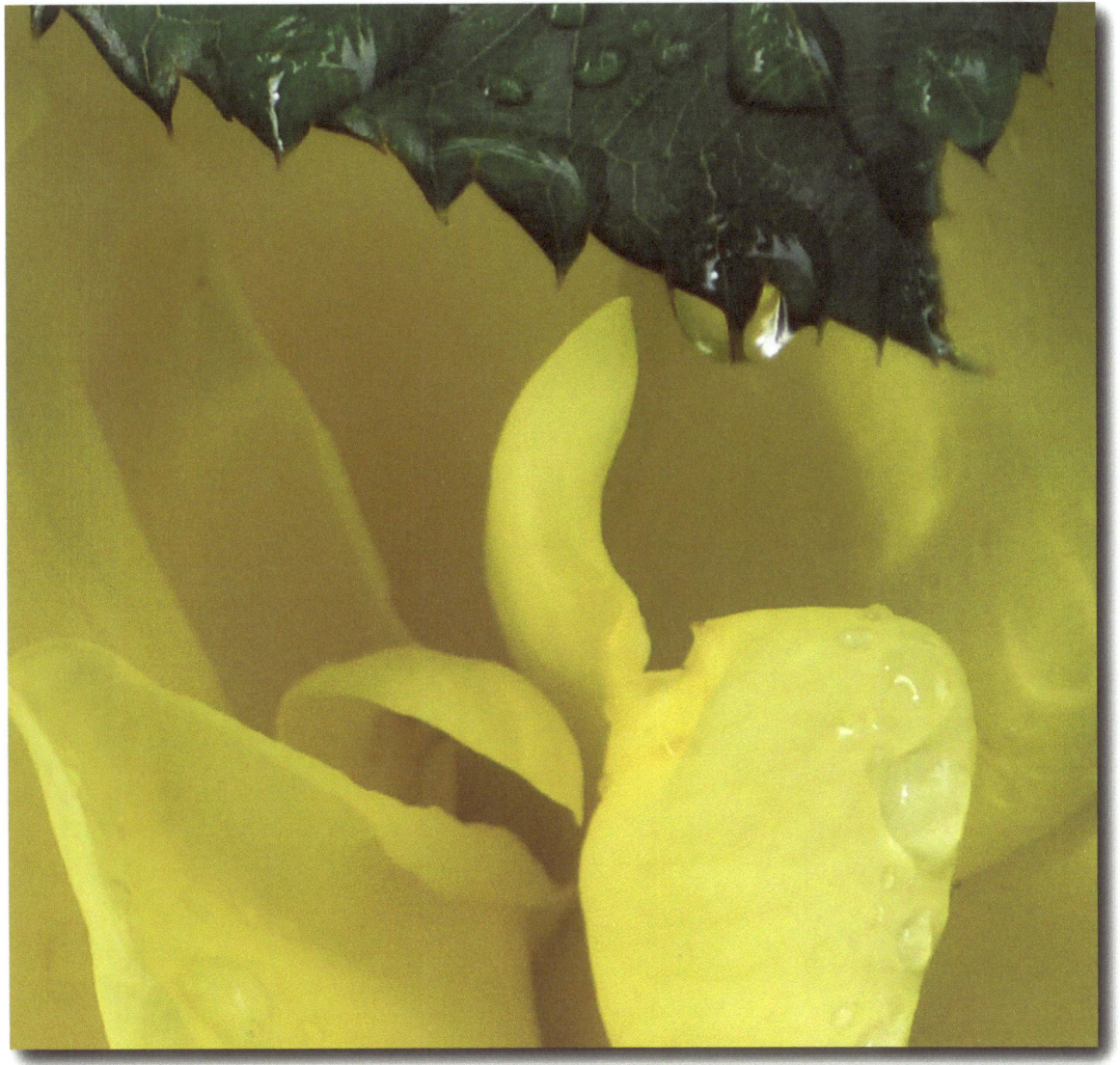

Goutte jaune - Gelber Tropfen
50 x 50 cm

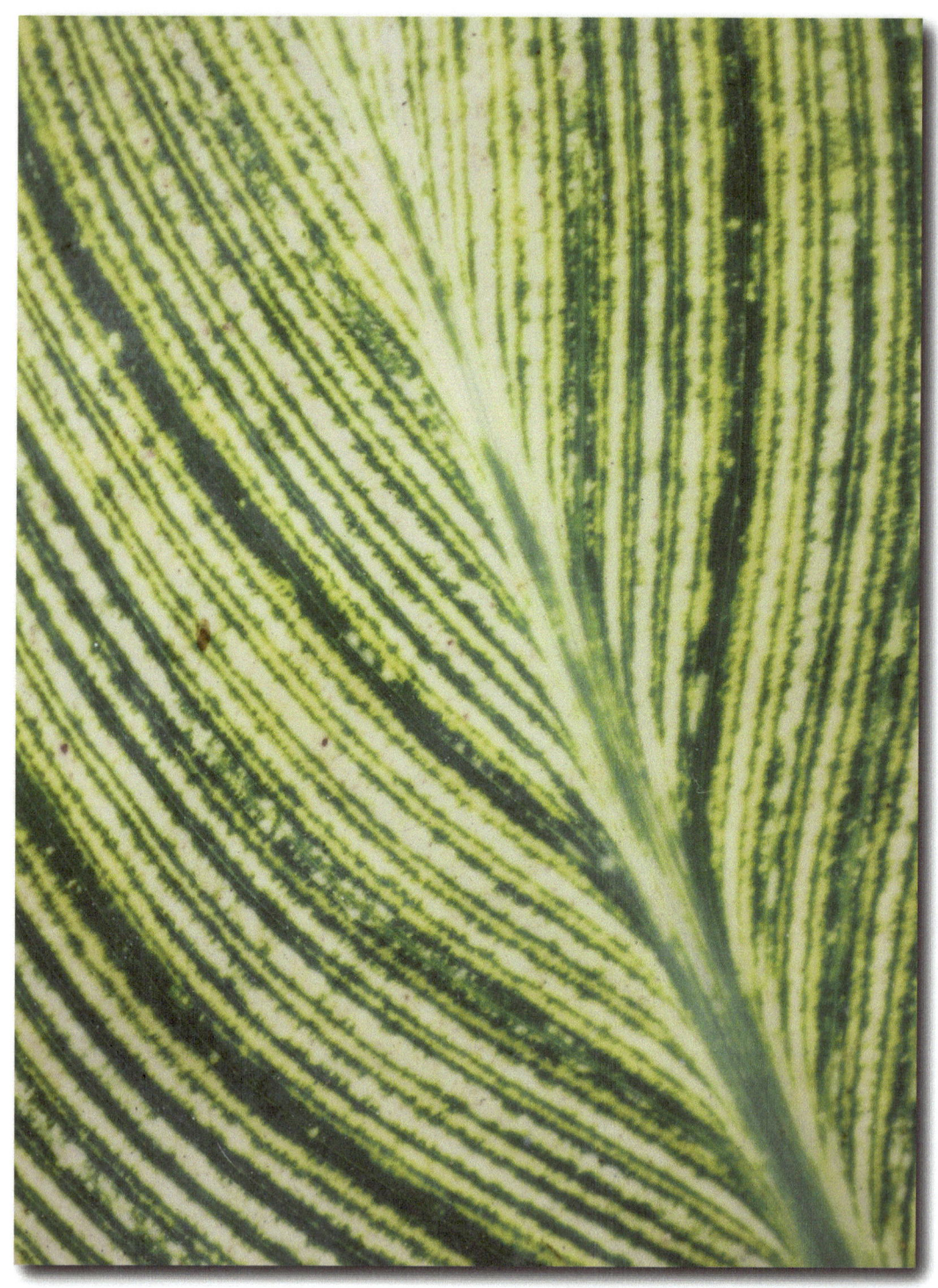

La disjonction -
Die Trennung
40 x 53 cm

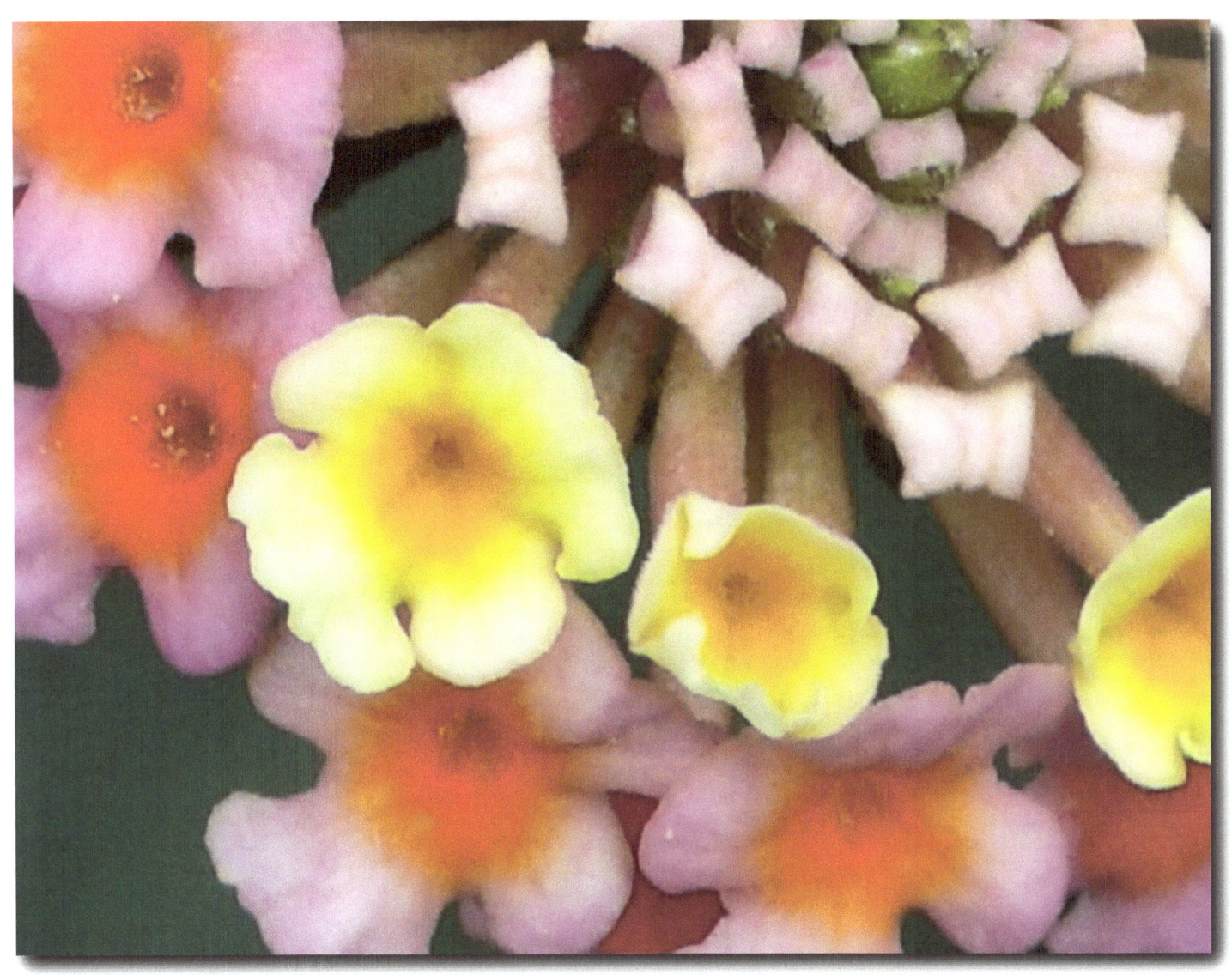

La rose mutante - Das Wandelröschen
53 x 40 cm

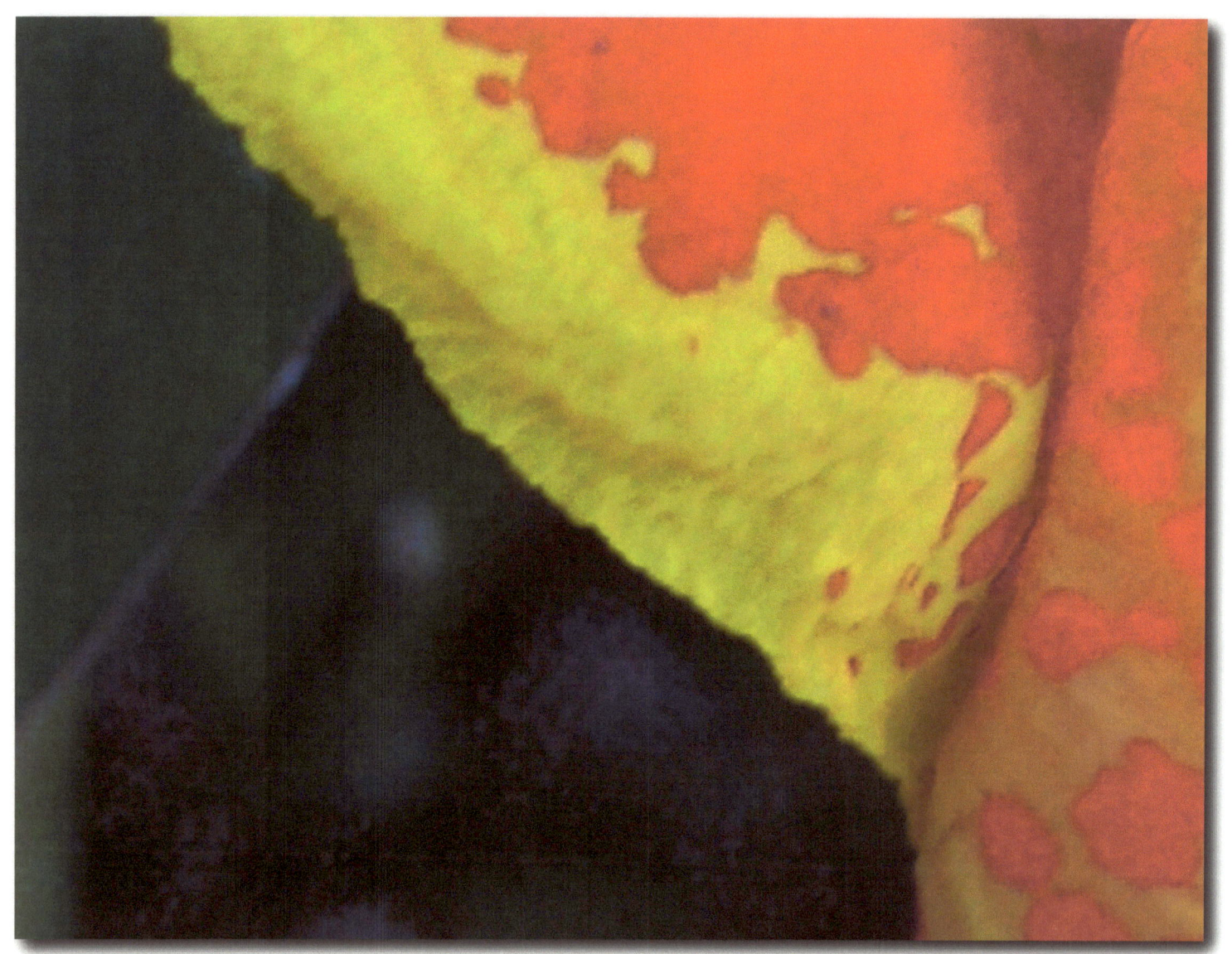

55 x 40 cm

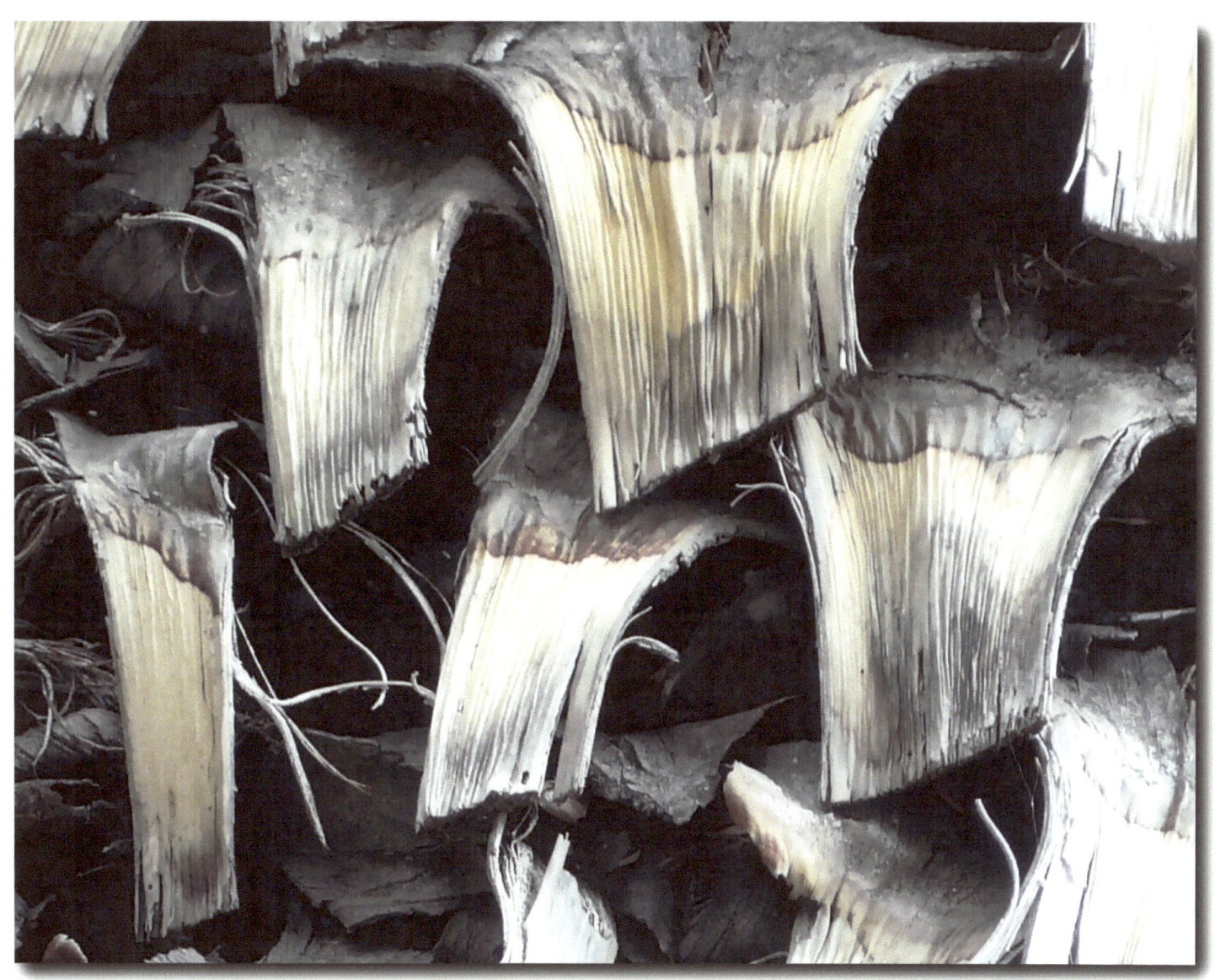

Sortie de l'ombre - Aus dem Schatten heraus
52 x 40 cm

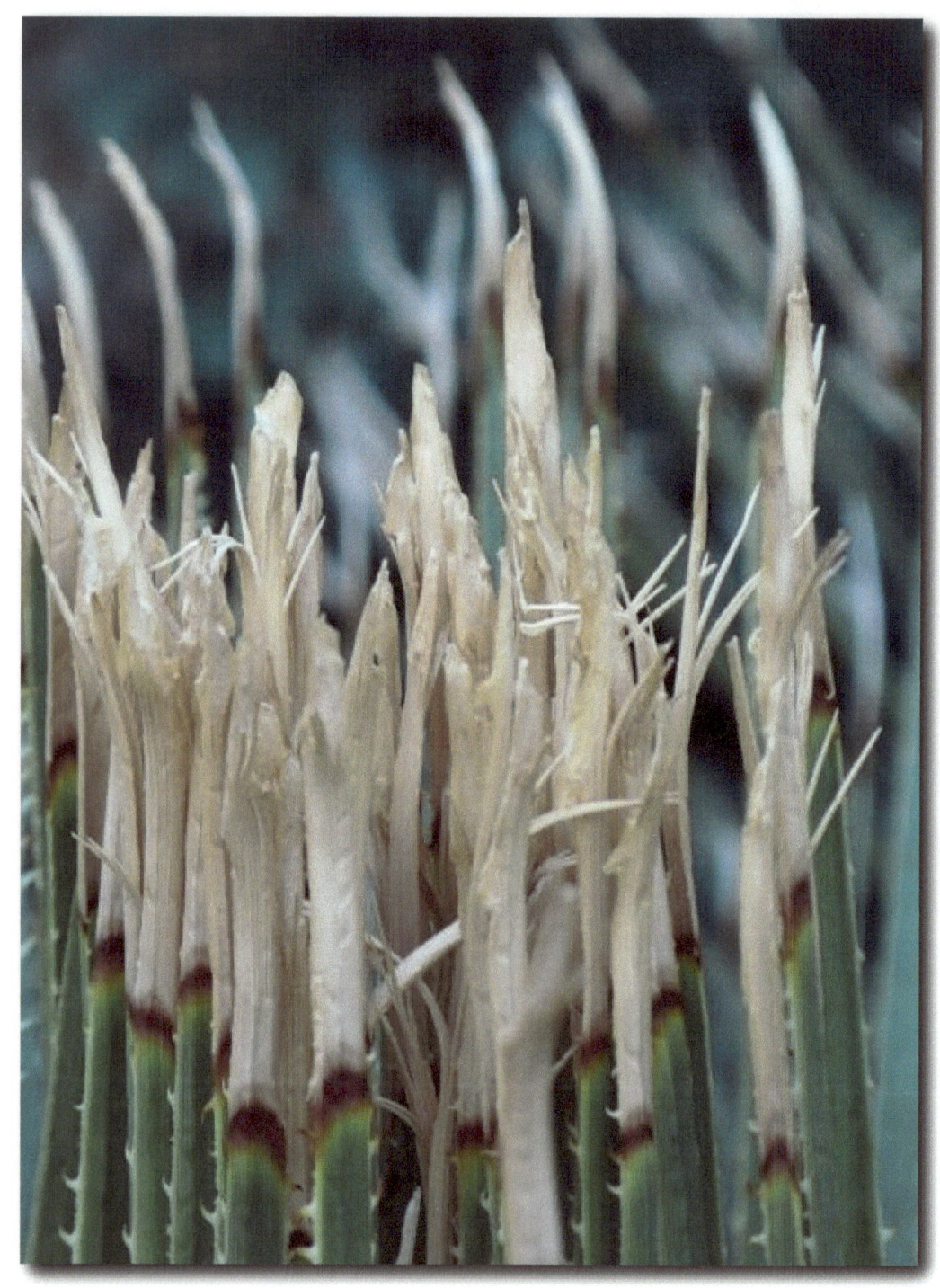

Danse sur les pointes - Spitzentanz
40 x 54 cm

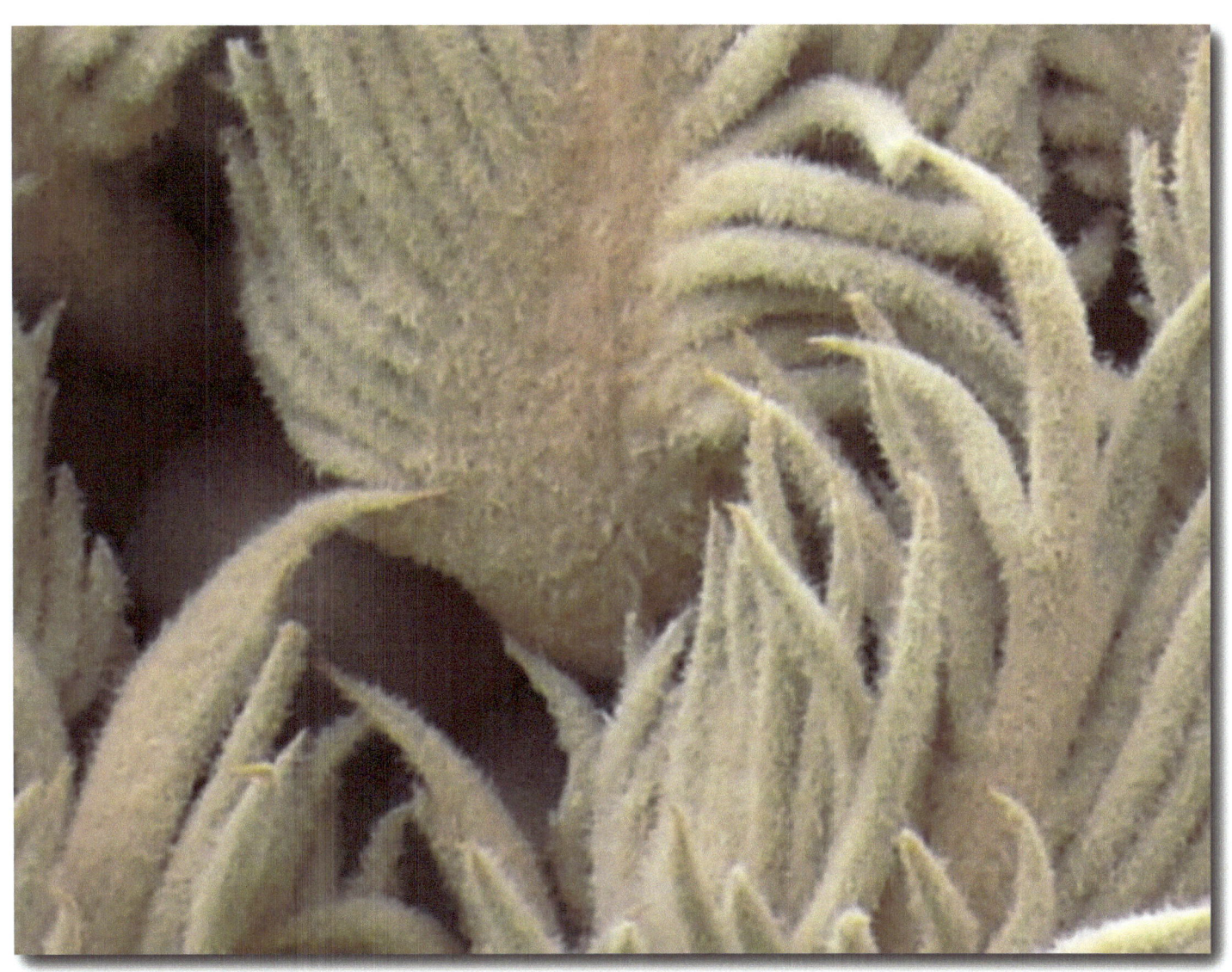

Ne me touche pas - Rühr' mich nicht an
47 x 40 cm

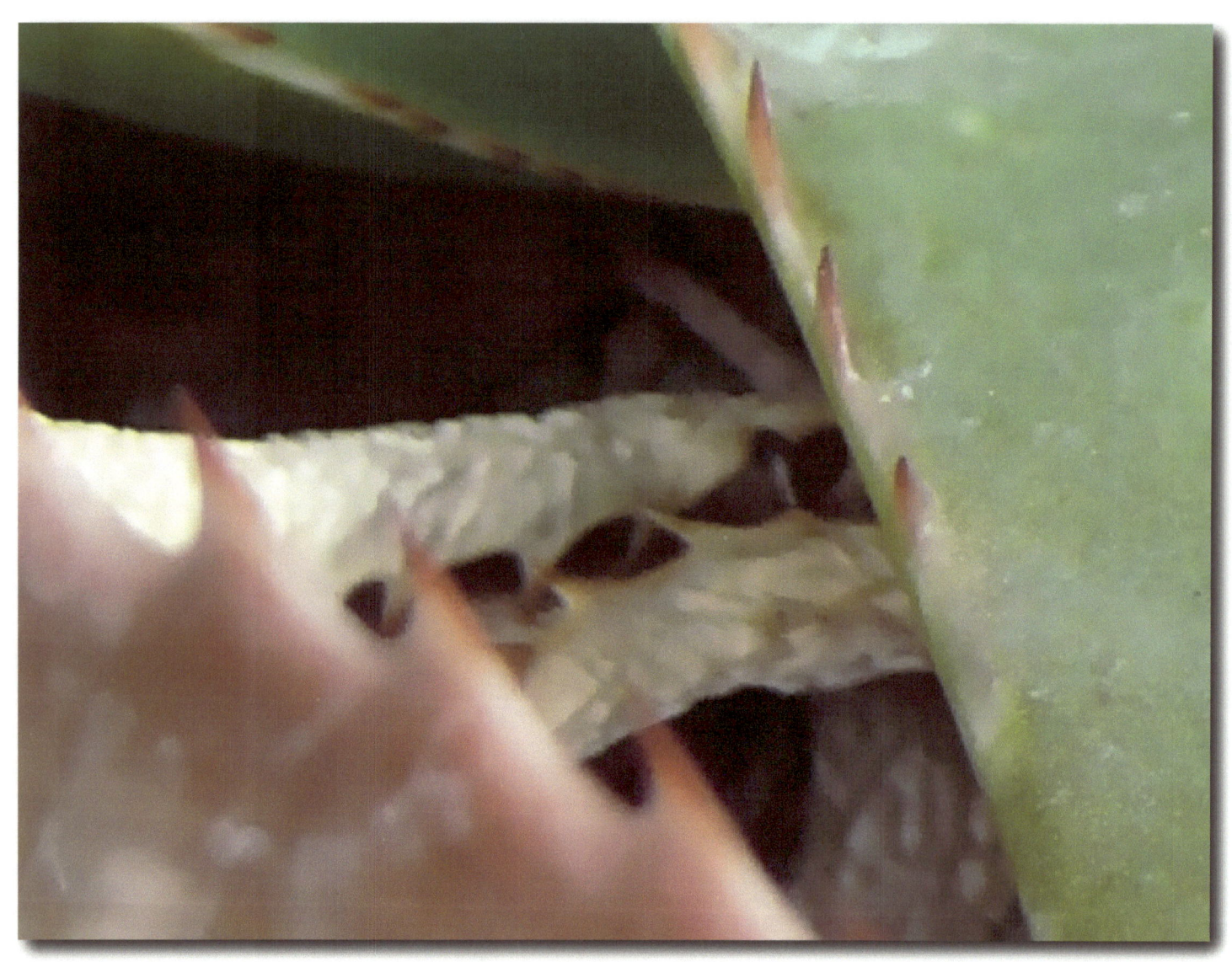

Dix dents - Zehn Zähne
47 x 40 cm

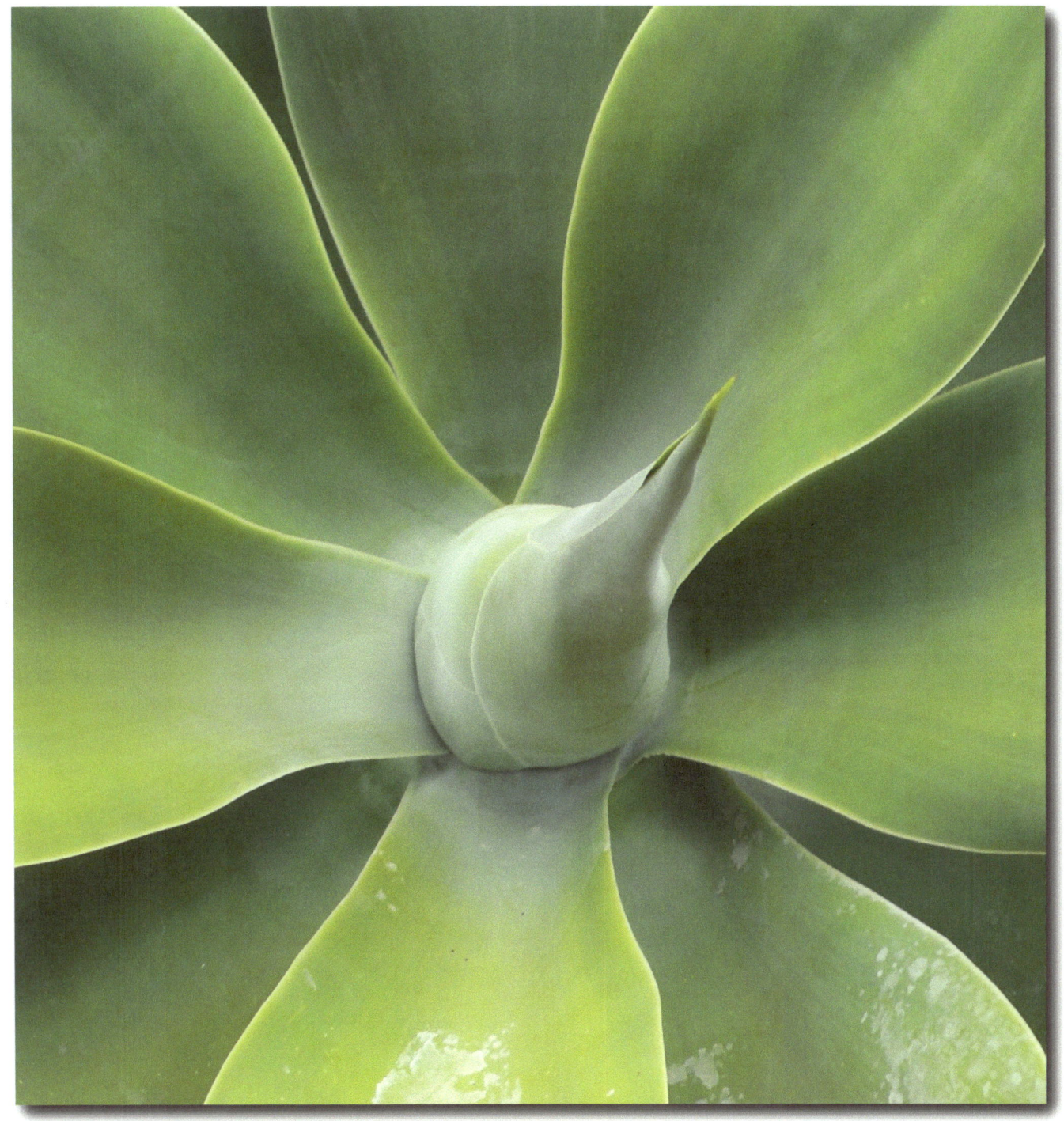

Hélice vert - Grüner Propeller
40 x 54 cm

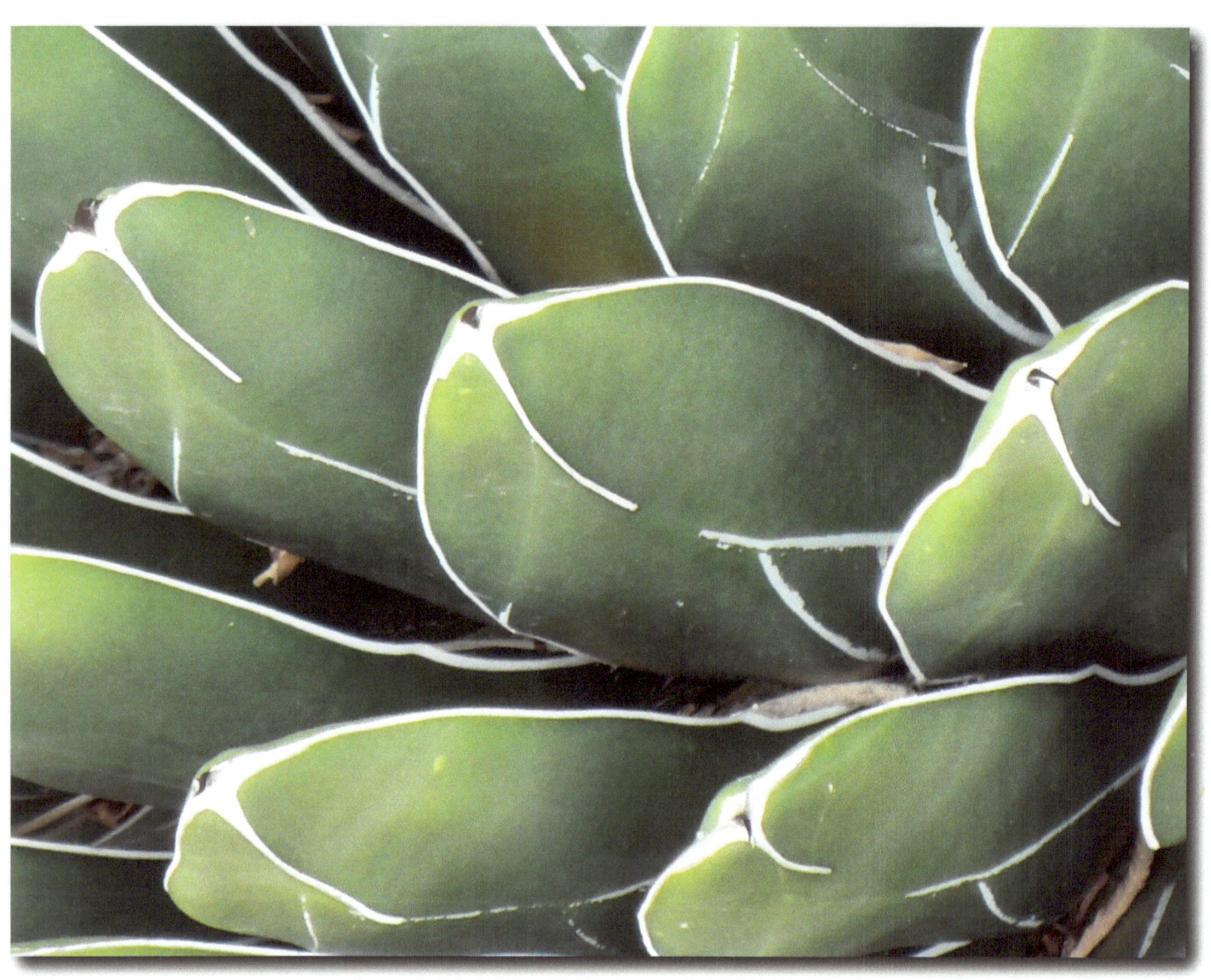

Coquin - frech heraus
49 x 37 cm

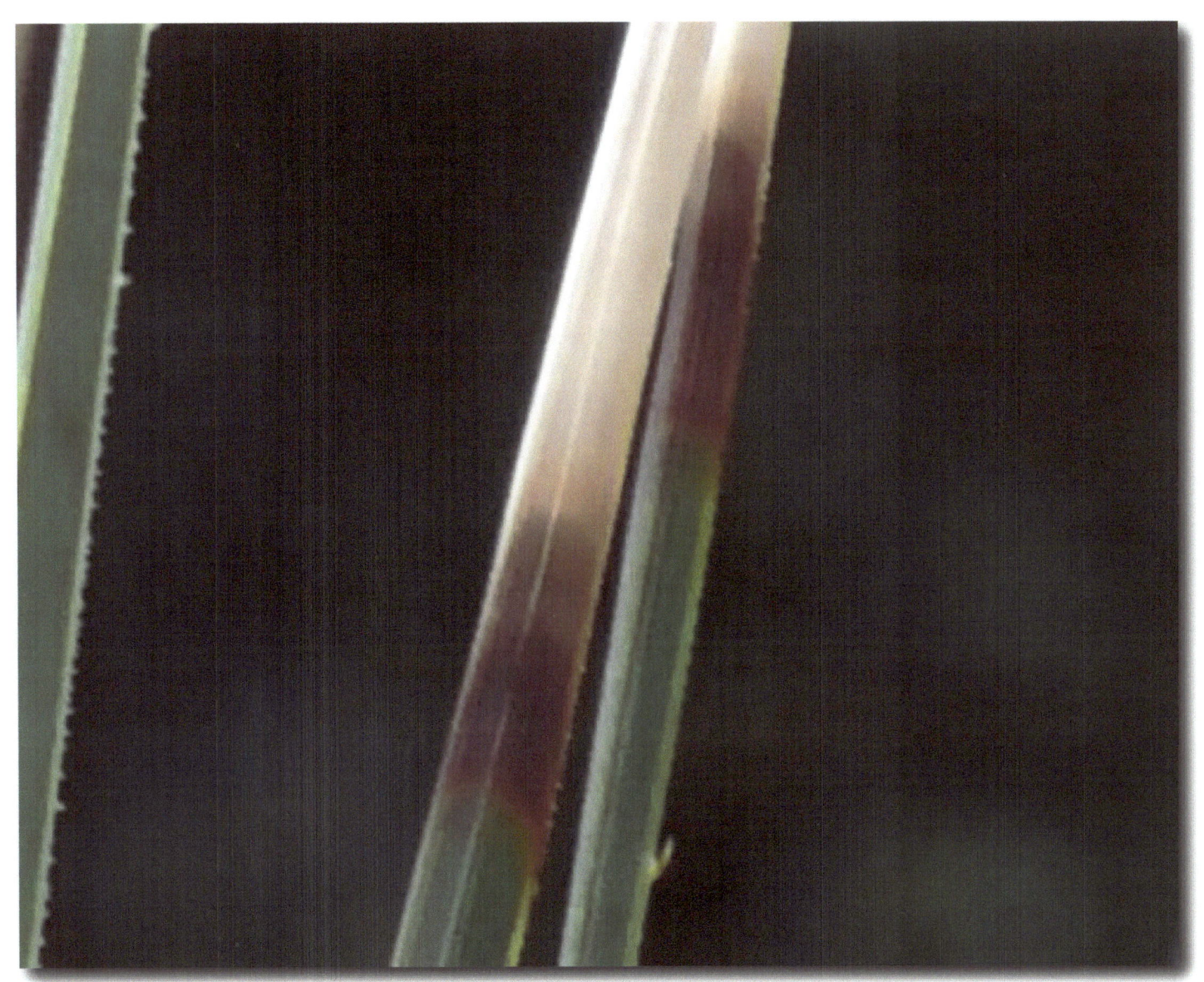

Trois lignes en espace - Drei Linien im Raum
47 x 40 cm

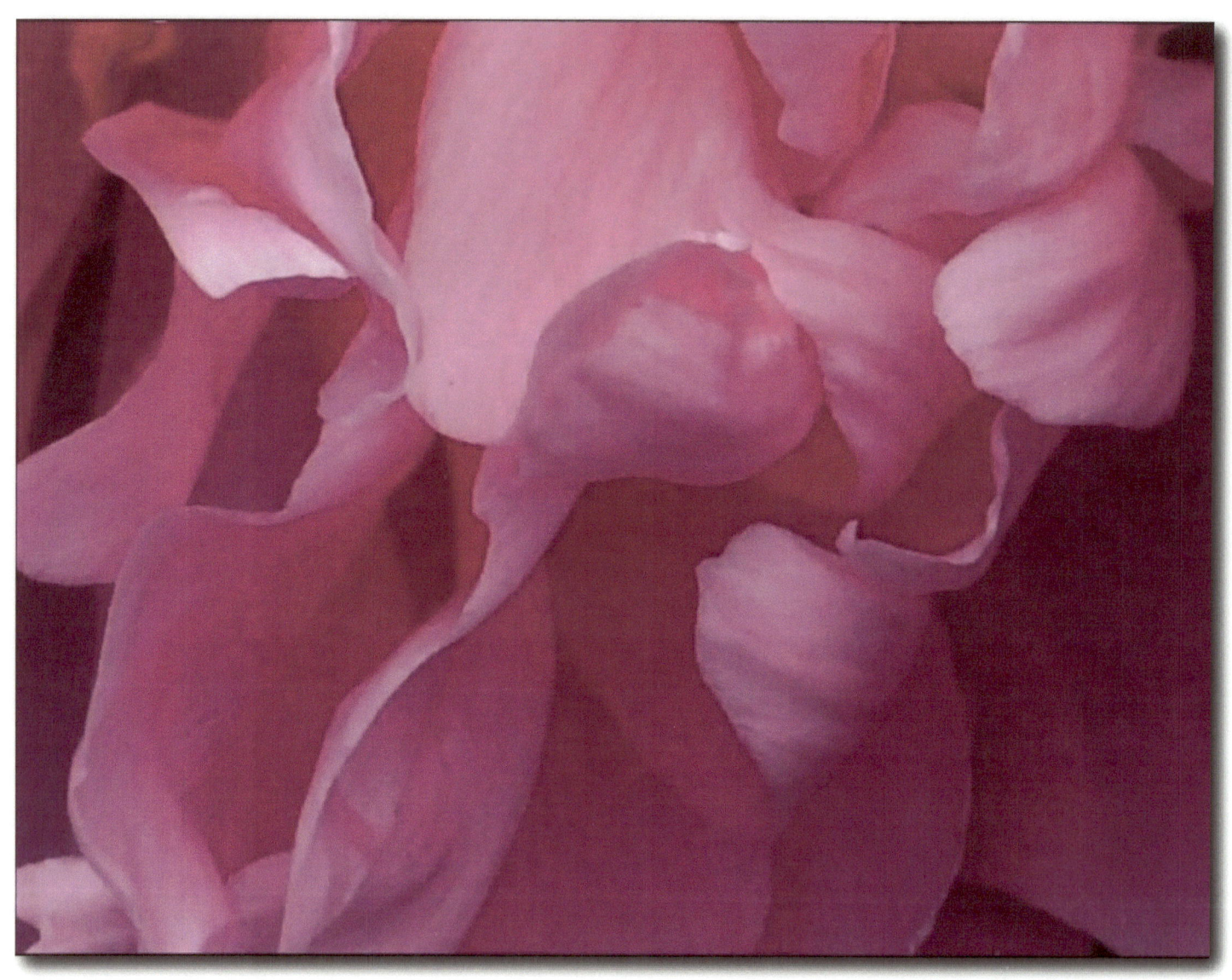

Pèle mêle rose - Wuschelrose
55 x 40 cm

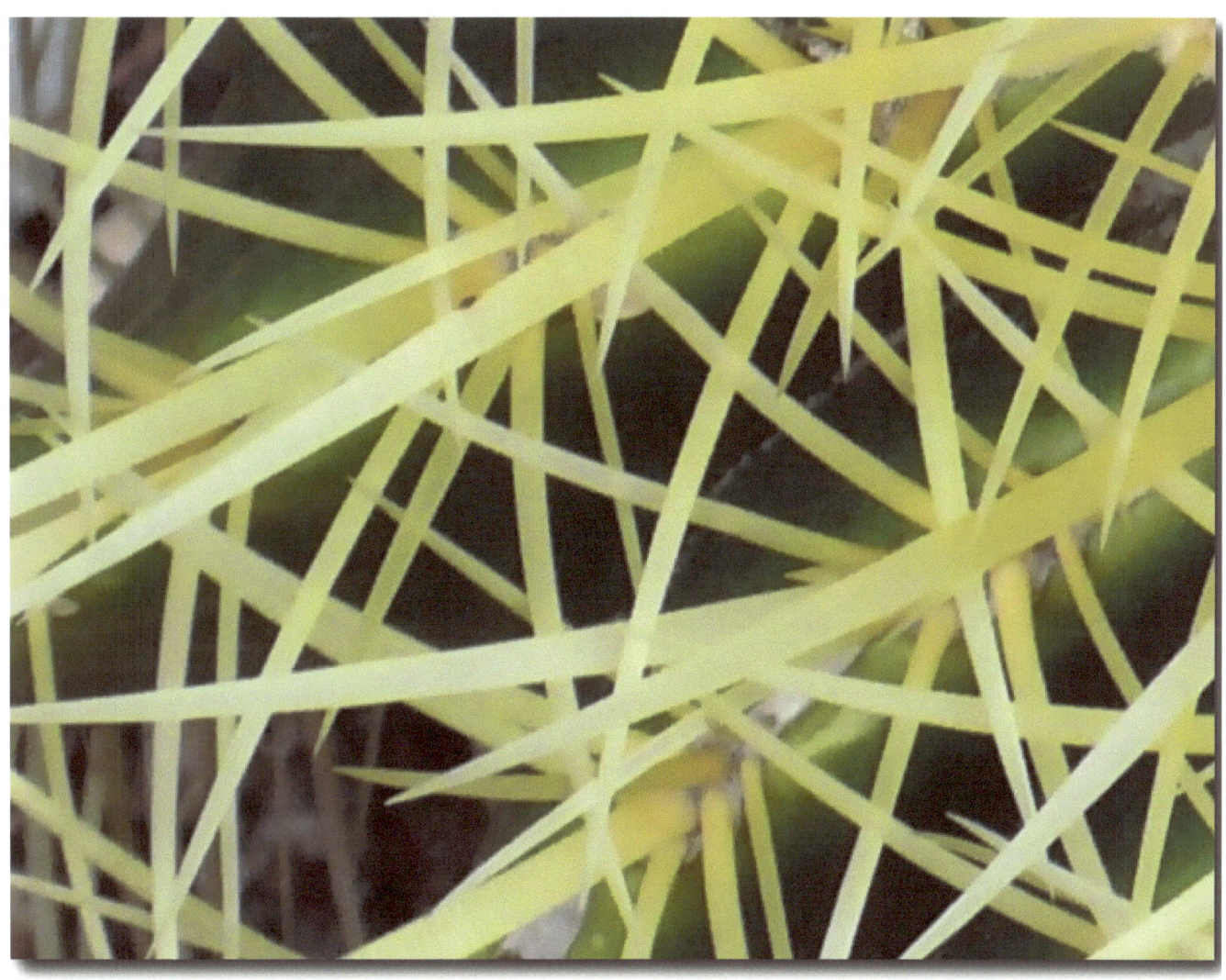

Ça pique - Es pikst
53 x 40 cm

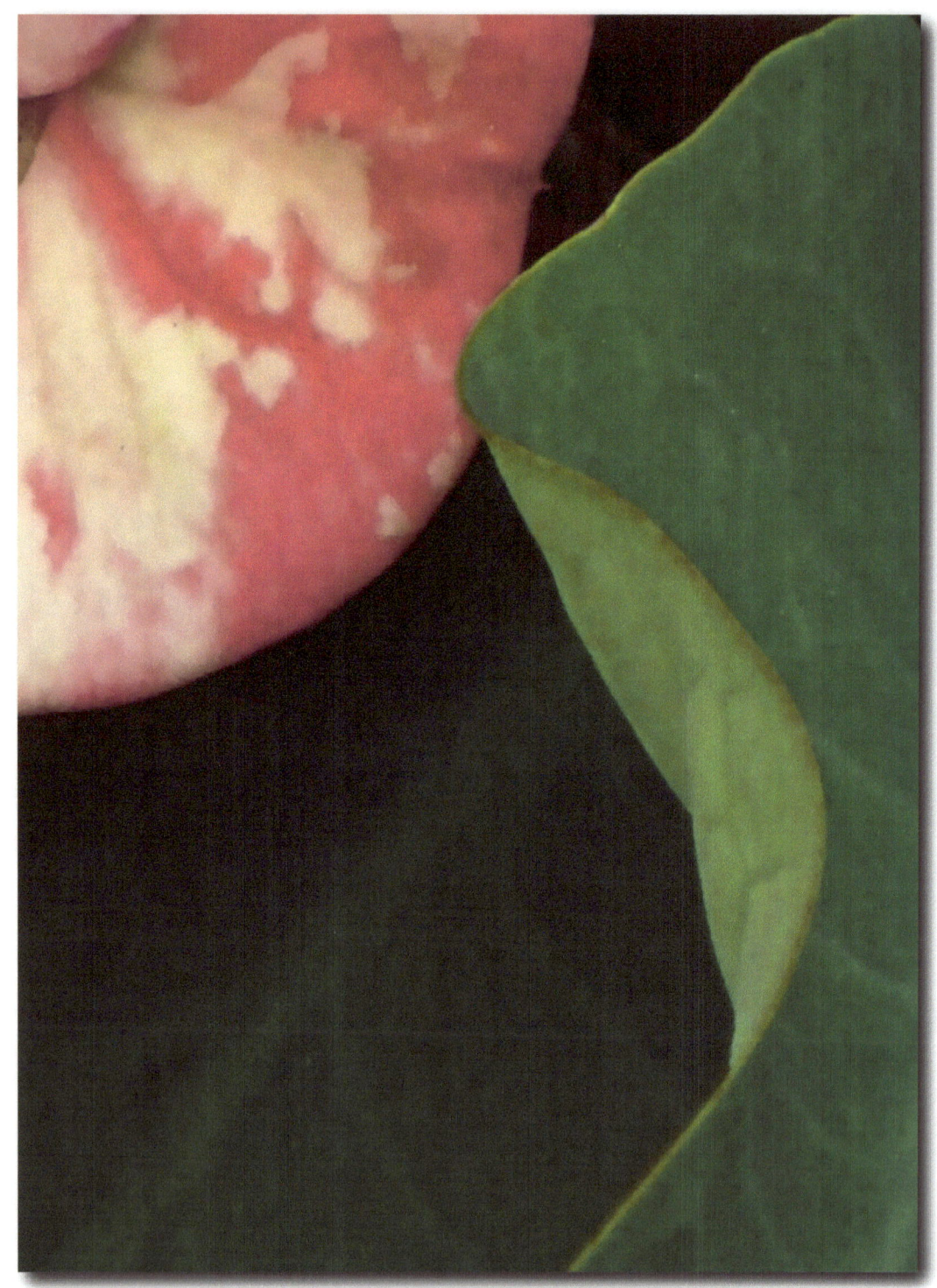

Affection -
Zuneigung
41 x 55 cm

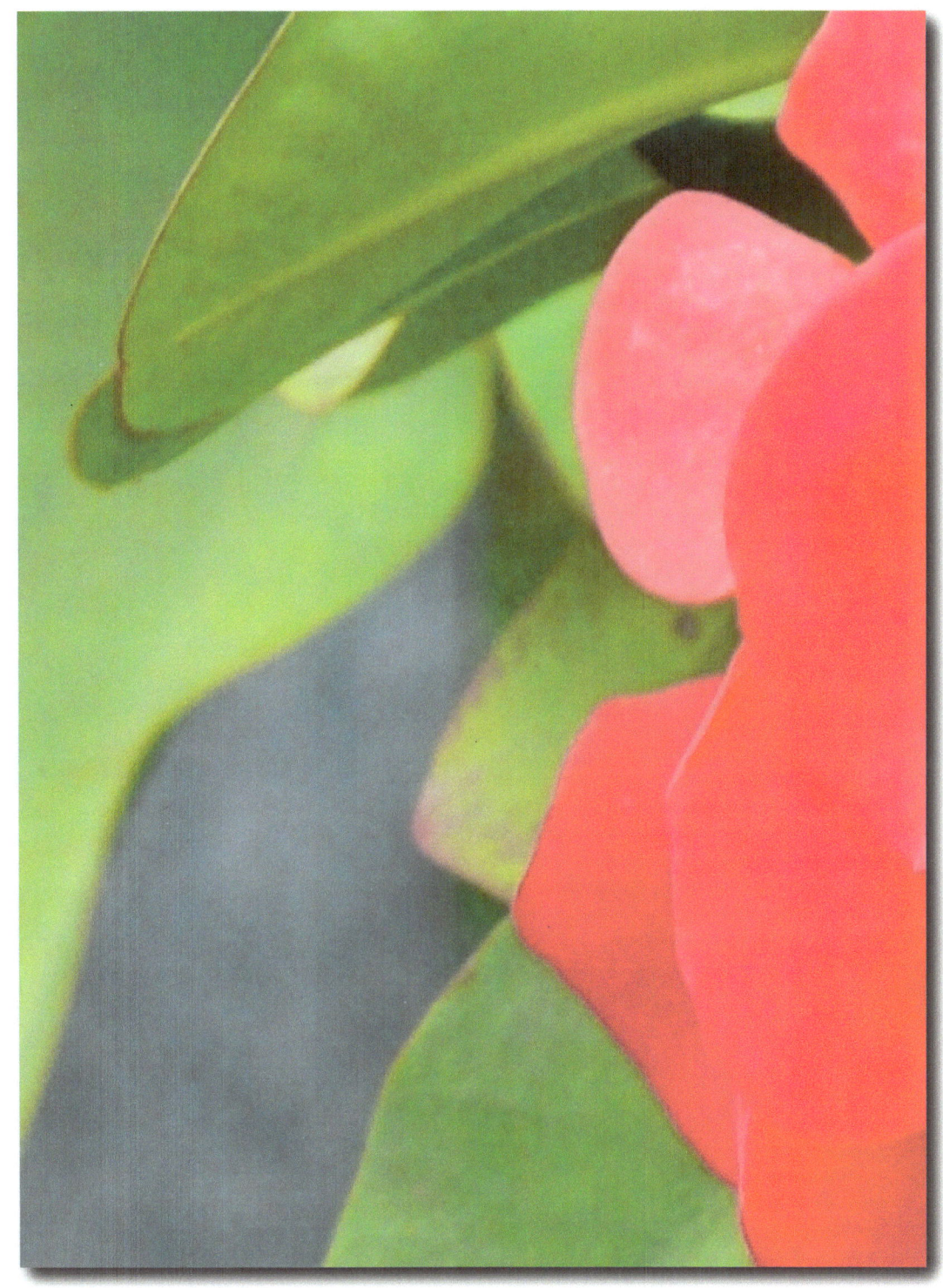

42 x 56 cm

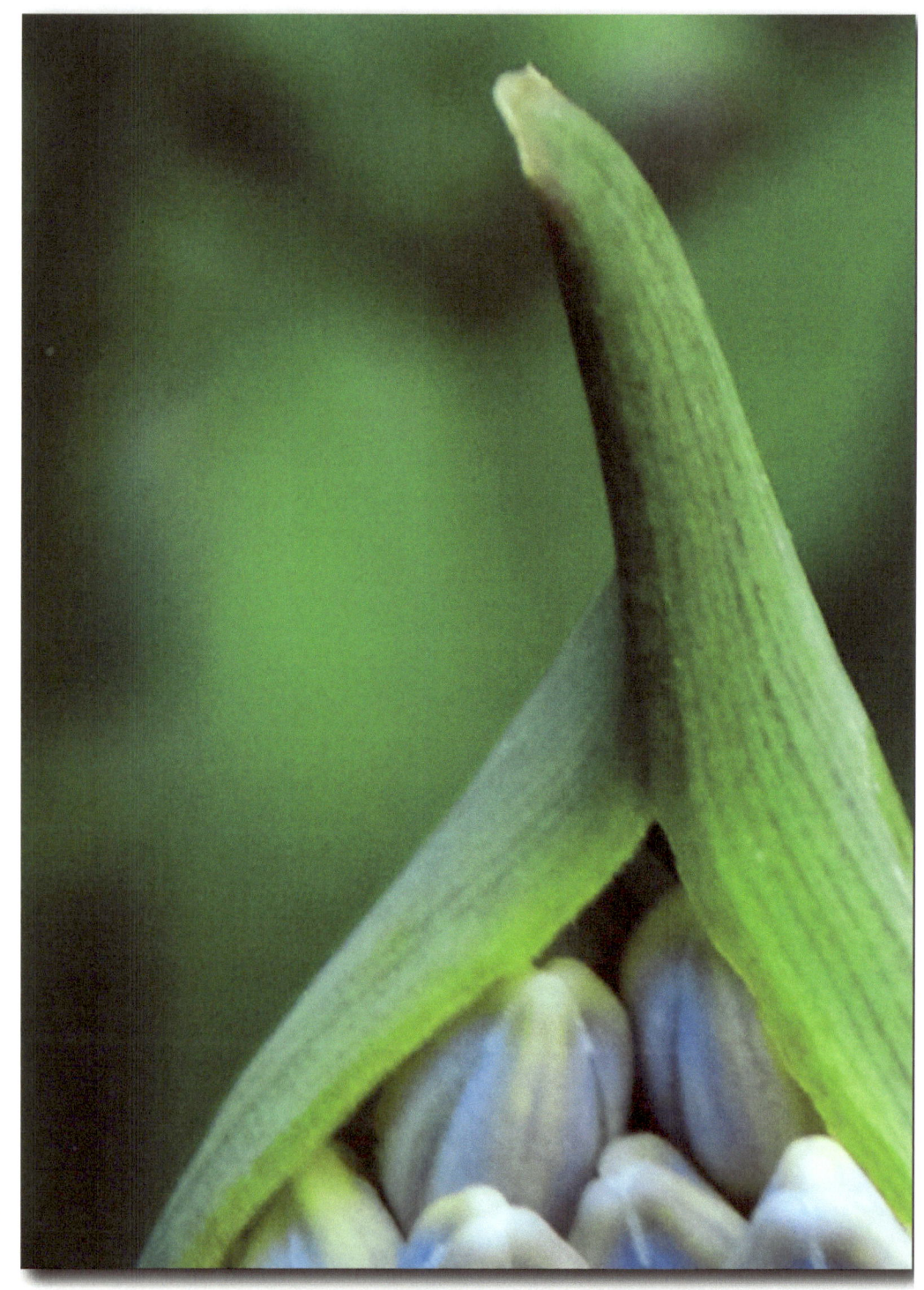

Naissance - Geburt
55x40 cm

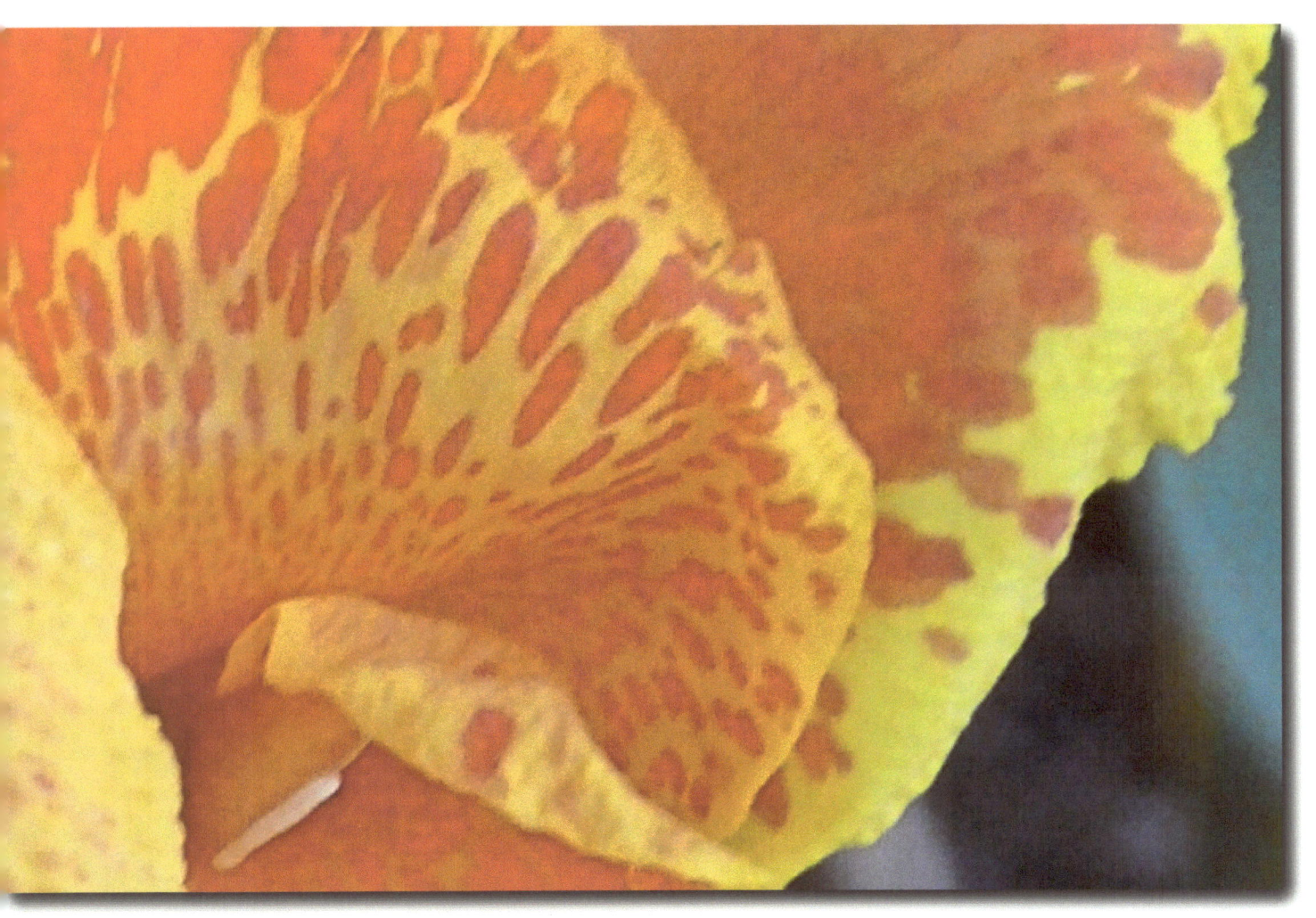

doux comme tigre - Tigersanft
55 x 40 cm

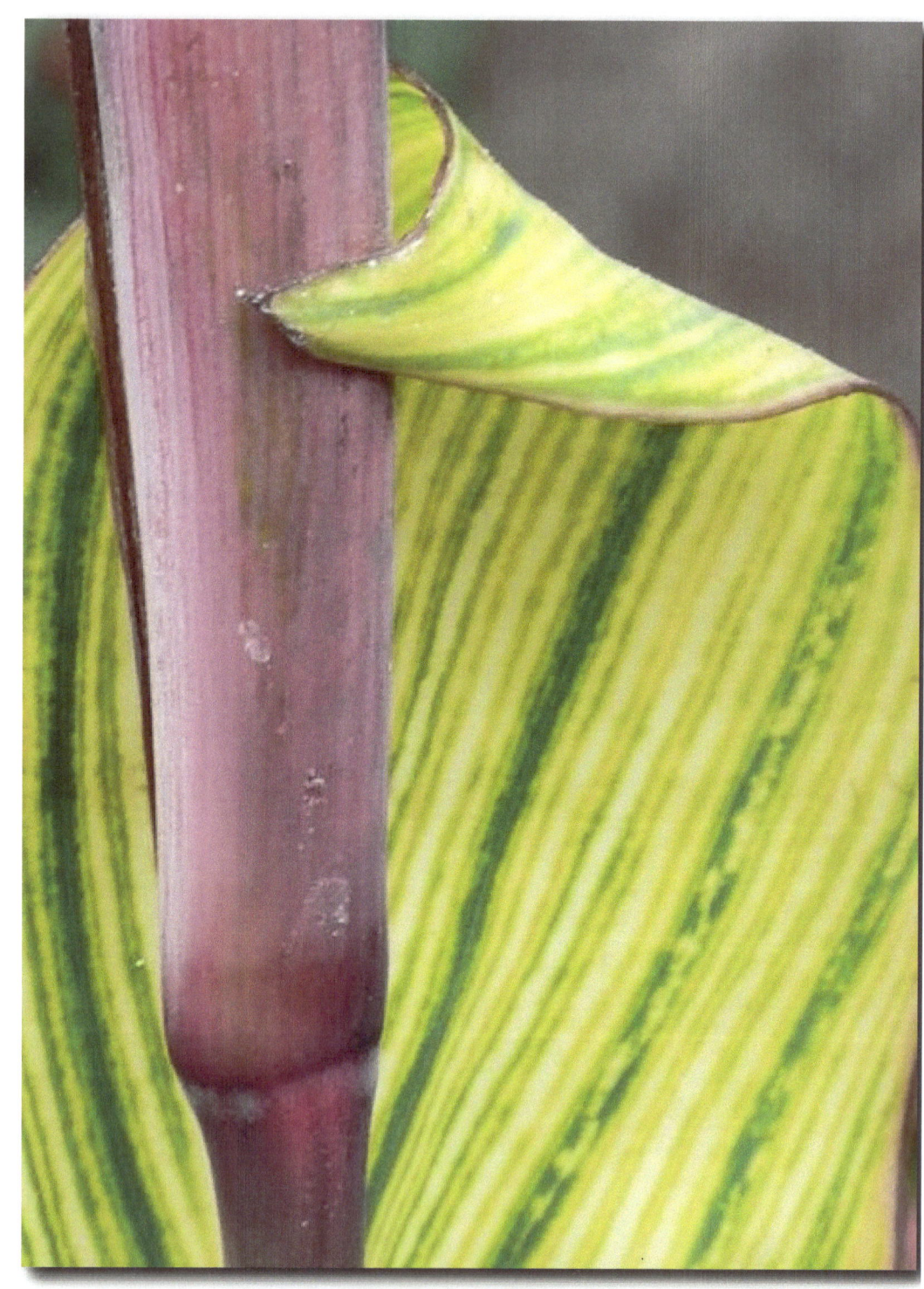

L'ambrassade -
Die Umarmung
69 x 93 cm

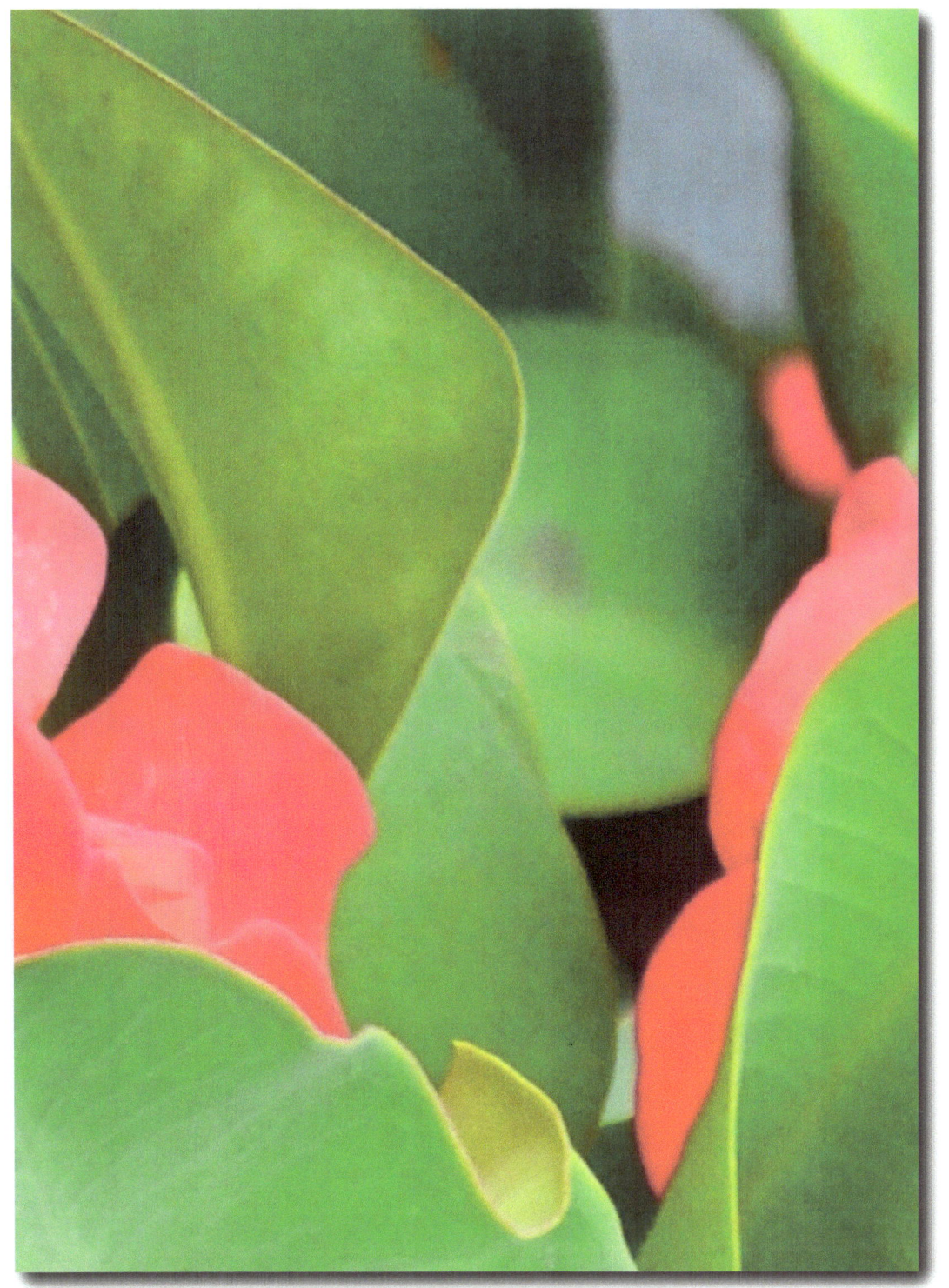

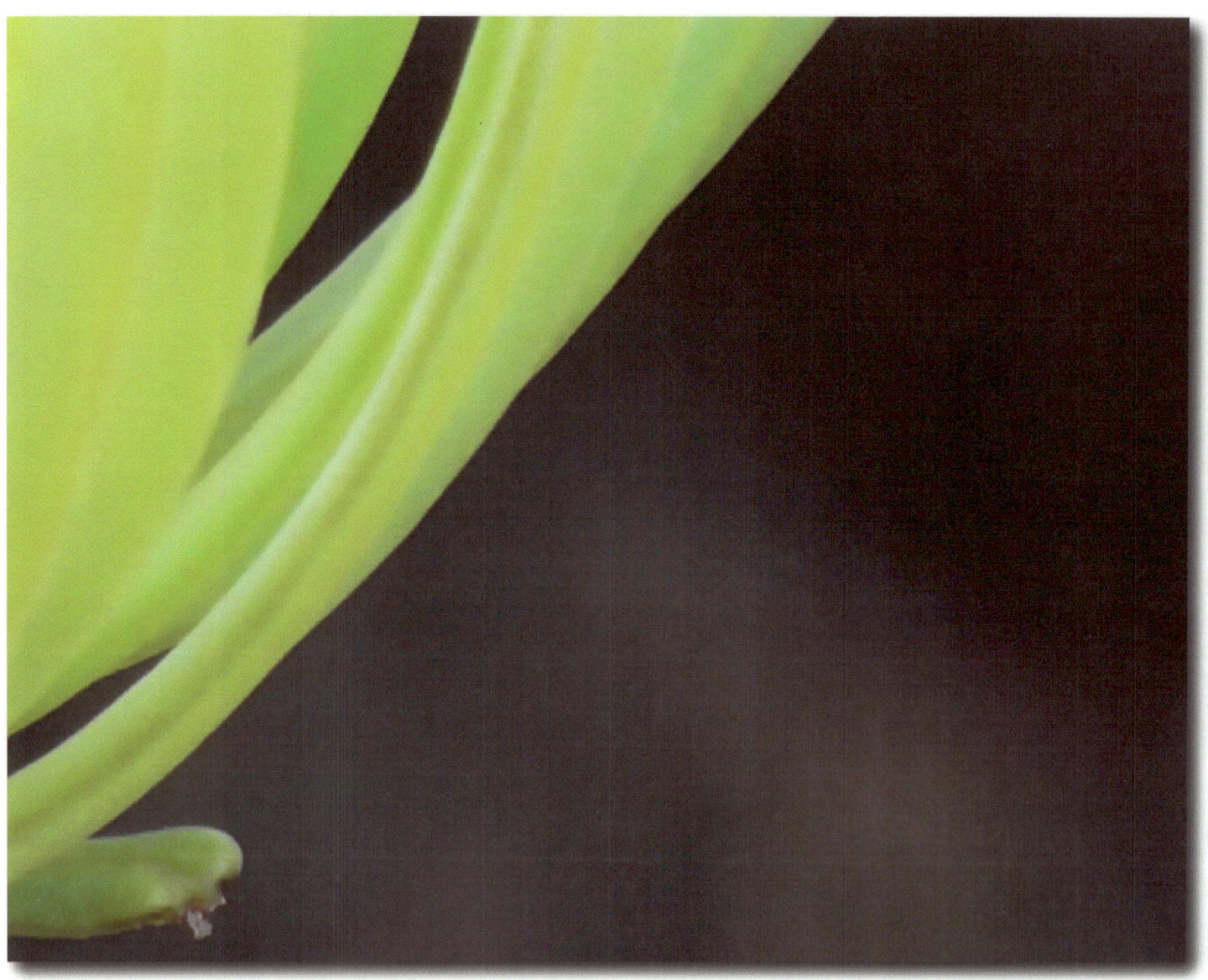

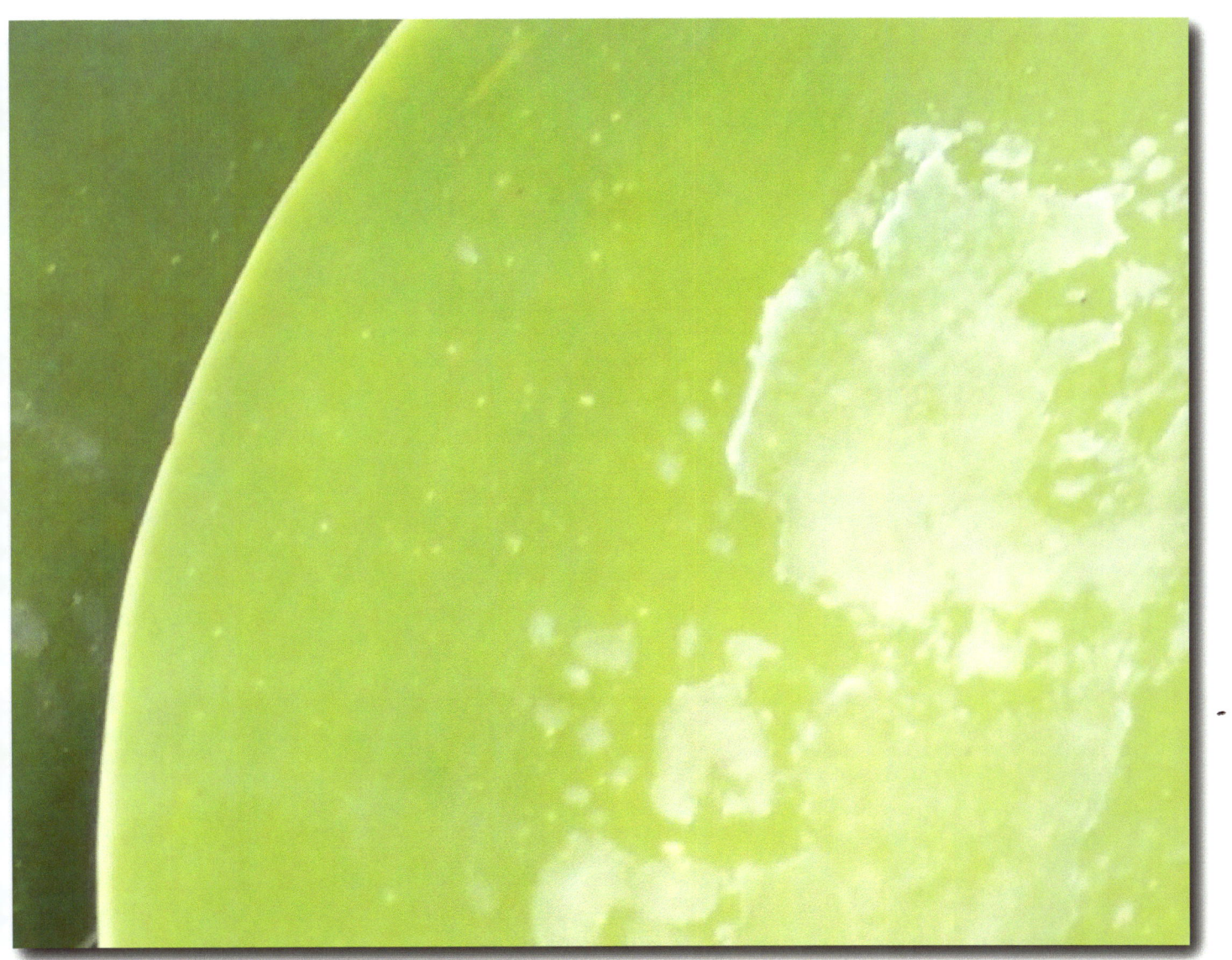

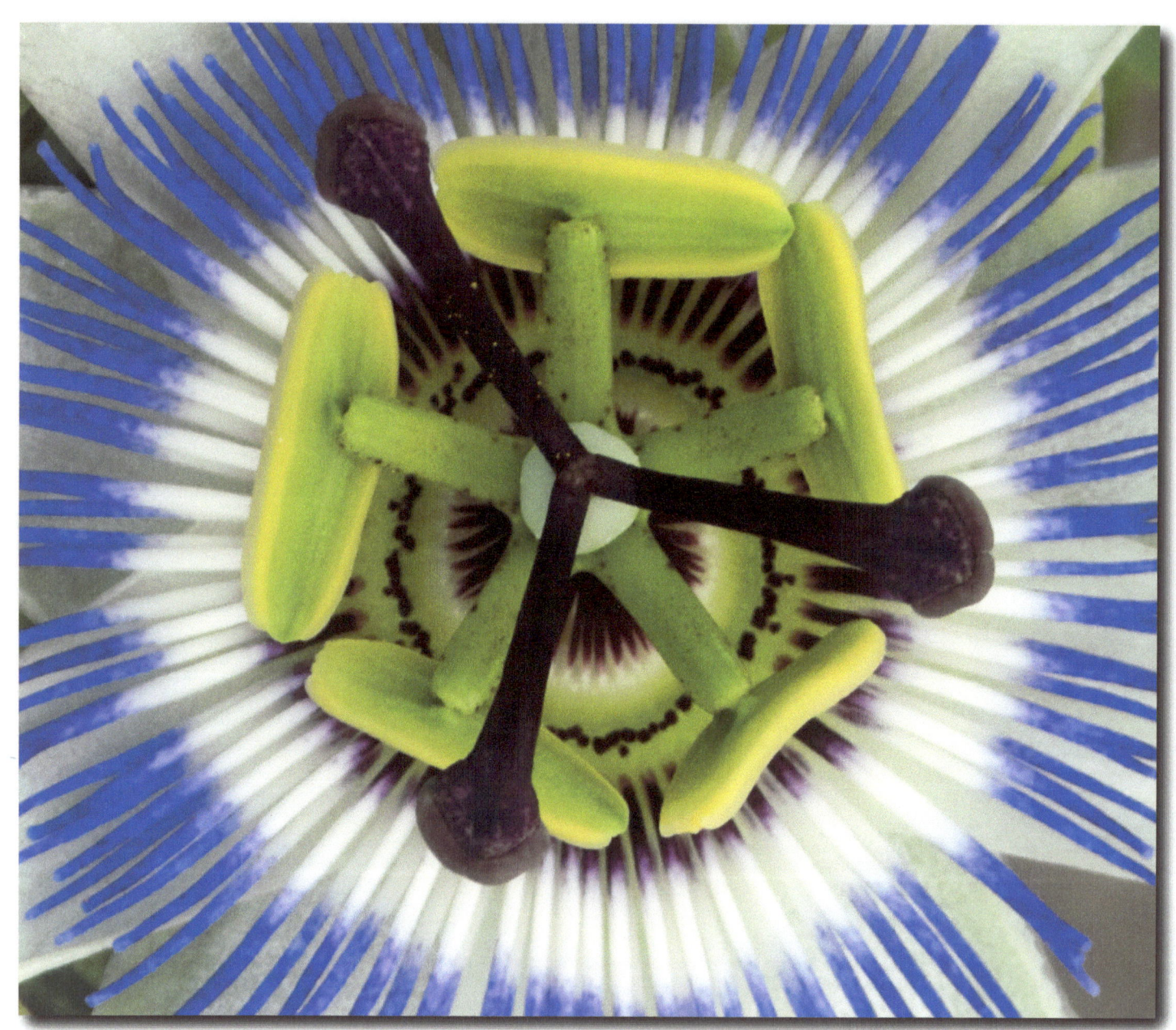

Boussole - Kompass
55 x 40 cm

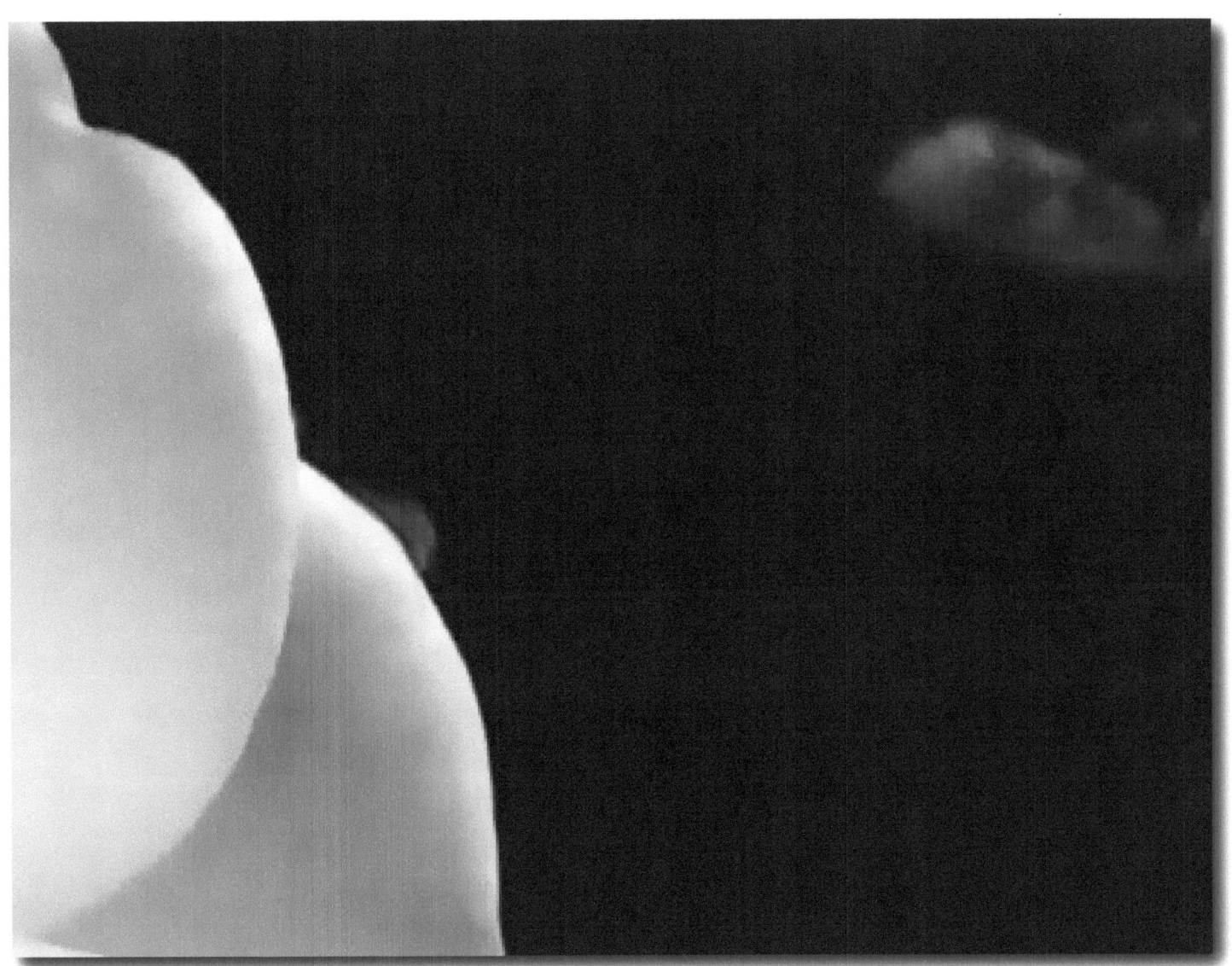

Espace - Raum
55 x 40 cm

Photos des vernissages

Formation - Ausbildung

1998 - 2007 cours d'art Bodo Olthoff, Aurich Ostfriesland
2007 - 2008 cours volume et espace , Villa Thiole, Nice
2008 - 2009 Graphic Design,,
2009 - 2013 design, academie, croquis, Hubert Weibel, Villa Thiole, Nice

Expositions personelles - Einzelausstellungen

2007 ARTemisia Galerie Nice, Côte d'Azur „La nature comme artiste"
2012 ARTemisia Galerie, Nice Ciemiez „Exposition dans le jardin - Nouvelles oevres"
2012 ARTemisia Galerie Nice Côte d'Azur „ Mondes virtuels"
2014 „Mondes artificiels" ARTemisia Galerie, Nice
2016 Mondes Virtuels - Virtuelle Welten, Hamburg

Expositions collectives - gemeinsame Ausstellungen

2003 Kunstverein Aurich
2003 ARTemisa Galerie , Nice, Côte d'Azur
2004, 2005, 2006, 2007 Kunstverein Aurich
2008 ARTemisai Galerie:„Le jardin secret"
2009 ARTemisia Galerie;et atelier volume et espace, EMAP Villa Thiole, Nice „Au fil de temps en bas relief"
2009 ARTemisa Galerie: „Le rouge dans toutes ses états"
2009 ARTemisia Galerie: „Regard sur la photographie - la nature vomme artiste 2"
2010 ARTemisia Galerie: „Le blanc est une couleur"
2010 ARTemisia Galerie:"Faire et défaire", atelier volume et espace, EMAP Villa Thiole, Nice
2011 ARTemisia Galerie: „Que nous laisse le XXième siècle"
2012 ARTemisia Galerie: "L'eau dans tous ses états"
2013 ARTemisia Galerie: „L'air et le feu"
2013 Les Hivernales de Paris-Est Montreuil
2014 6ème Asia Art Expo, Peking, Tianjin et Qixingjie , China
2014 Expo des sculptures dans le Parc Exotique de Monaco
2015 "Les Paradis perdus" Le concours organisé par L'Entrepôt «Open des artistes 2015», Monaco
2015 6th Beijing International Art Biennale, Beijing, China
2015 Art Nordic, København, Kopenhague, Danmark
2015 Salon international de la Madeleine, Paris

2015 9ème Rencontre Artistique Monaco Japon, Monaco
2015 6th Beijing International Art Biennale, Beijing, China
2015 "Quand fleurissent les sculptures", Expo Jardin Exotique, Monaco
2016 artexpo NEW YORK
2016 Salon Libres, ART Nordic, Kopenhagen, Danmark

Achats prestigieux - bemerkenswerte Aufkäufe

2015 National Art Museum of China

Liens internet

http://www.artmajeur.com/wolfthiele/.

e-mail

wolf.thiele@orange.fr
wolf.thiele.art@icloud.com

Textes / Publications / Catalogues - Kataloge

Wolf Thiele

Mondes Virtuels - Virtuelle Welten ISBN-13: 978-1484041857
La nature comme artiste - Die Natur als Künstler ISBN-13: 978-1490930053
Sculptures dans le jardin - Skulpturen im Garten ISBN-10: 1490987339
Mondes Artificiels - Künstliche Welten ISBN-13: 978-1499191868

Vidéos

vidéo de l'exposition „sculptures dans le jardin"	http://youtu.be/1VBZBXDeXRM	2012
vidéo de l'exposition „mondes virtuels"	http://youtu.be/8ntAwOQX0MQ	2012
vidéo „mondes virtuels"	http://youtu.be/tLzf1UPKQec	2013
vidéo: „le blanc est une couleur"	http://youtu.be/T0FAmNdtN_8	2010
vidéo: „la nature comme artiste"	http://youtu.be/g1gxgH-rngo	2008

Impressum

Edition:

***Art*emisia-Galerie, Nice Côte d'Azur, France**
3 rue penchienatti
06000 Nice

Text:

Wolf Thiele, Ulli Gardies Nice

Photos et Layout:

Wolf Thiele

Production: *ART*emisia-Galerie, Nice

2012, 2014, 2015